												, ,						
												. 7						

							•										

															•				

											•							

* * *																	
•																	

	1633															
										•						
							3									
										Marie 1						
		2000														
							300									

		5.5													
									7.64						

															No. 15		

					1												. ,	
											*							

									•									
					1													
														250				
														**				
						y. C. T												

						100											

												. 70						
												. # ·						
											•	· 11						
												•						
												. 1975 .						
												. W.						
												1						
												•						
												. #.						
												· 16.						
												•						
												. 11						

																		ĺ
																		ì
																		Ì

							•									

							•				•			

ž			
		*	

								 · · · · · ·
	,							
•								
	*				ě			

		,

Made in United States North Haven, CT 24 June 2023

38173465R00063